U0009688

佐佐木哩咧供蝦毀

佐佐木news愛台報導

細微又可愛 ◎國際知名插畫家 Cherng

很喜歡佐佐木每=次細微又可愛的切入點，
都能巧妙發現台灣人平時沒察覺到的有趣現象，
看佐佐木的作品都有莫名的療癒感，
很感謝你愛著台灣♡（台日友好）

榮幸推薦給大家，我好朋友佐佐木的新書：
《佐佐木哩咧供蝦毀：佐佐木 news 愛台報導》

cherng 2022.

非北！

供三小

比我還要台灣的日本人

史上最療癒 ◎漫畫家葉明軒

網路上一開始出現了「佐佐木 news」的漫畫，
我瞬間就成為了佐佐木的粉絲，一則貼文都沒有錯過！

她以日本人在台灣的角度，讓大家了解台灣與日本在文化上的各種
差異和趣味，特別是人物角色可愛又軟 Q（爆），畫風簡單閱讀起
來沒有壓力卻又富含美感，看佐佐木的漫畫成為了我上網最療癒的
事情之一。

在每天被各種繁雜事搞得情緒暴躁的現代生活壓力之下，佐佐木
news 讓我們學習如何用愉悅的心情來看待台灣各種日常生活小事、
體會到平凡生活的美好。現在有實體書
更是能隨時翻閱了，不用再手機滑半天
找不到之前覺得可愛的橋段，謝謝妳佐
佐木！

連誤會也變得很可愛 ◎圖文作家茶茶丸

一直都默默關注佐佐木的作品✨
很榮幸這次有機會能夠向大家
推薦佐佐木的新書🙋
《佐佐木哩咧供蝦毀：佐佐木news愛台報導》

很喜歡看佐佐木用可愛又生動的畫風
來分享她日常生活當中的趣事
尤其是書中一些因為語言產生誤會的地方
真的非常有意思～大家一定要看看🤍

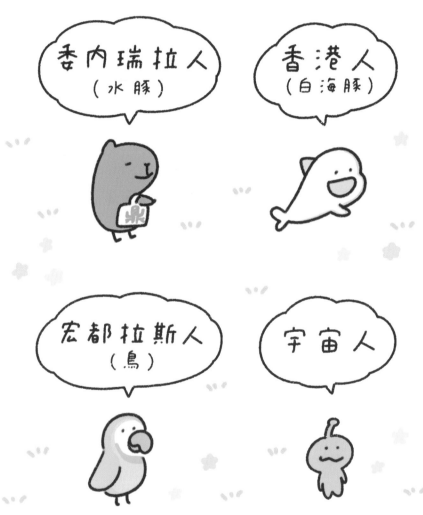

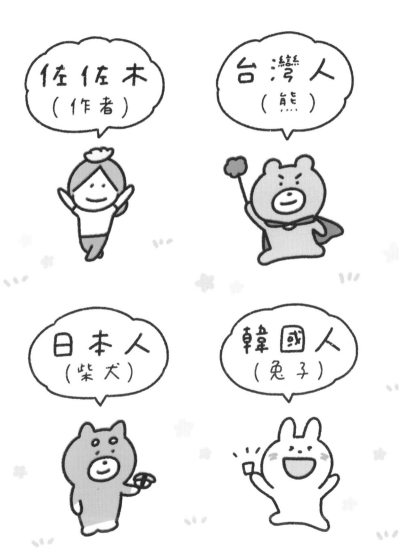

2
佐佐木說什麼？

目　錄
CONTENTS

1
佐佐木去哪裡？

013

4

佐佐木的感覺

115

序曲：在台灣旅行之後，好像更愛台灣了……　116

Q & A

佐佐木 news 快問快答　160

目 錄
CONTENTS

1
佐佐木
去哪裡？

記得我和台灣的第一次相遇……

很久很久以前，
在日本瘋台灣前，
還是學生的我，
每天就是上課、睡覺、
上課、睡覺……

所以我在學校，
沒有學到「台灣」。

幾年後，
看到「王心凌」
開始對台灣有興趣。

同時決定去英國留學。

在英國
我終於遇到「台灣人」。

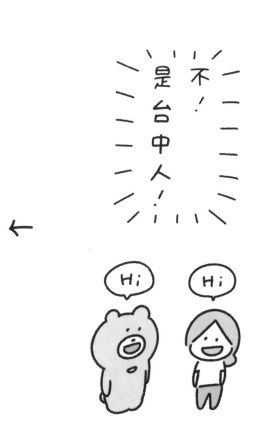

我在英國
認識很多台中人。

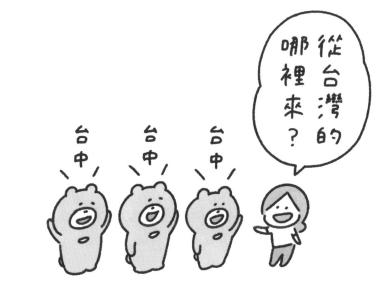

有一天，
朋友給我王心凌的歌詞。

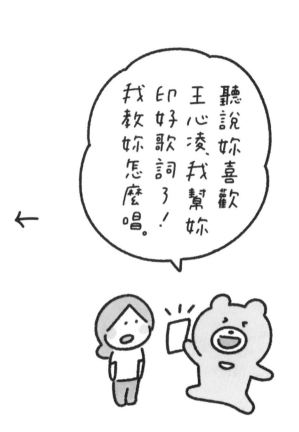

因為大家都太親切了，
我開始懷疑朋友們……
（但其實大家人真的很好。）

如果你

ルグォ
ニー

怎麼台灣人
都這麼好呢？
是不是有其他
的目的……

在英國跟台灣朋友
去旅遊時，
在火車上
認識一對台灣夫婦。

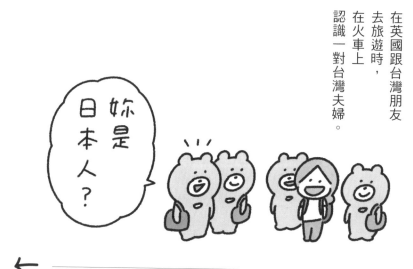

這是我
人生第一次
學到的台語。

旅遊時，
因為朋友都說中文，
不開心的我叫她們講英文。
現在，
我住在台灣，
天天都用中文，
人生真的無法預測。

佐佐木 vs. 海關

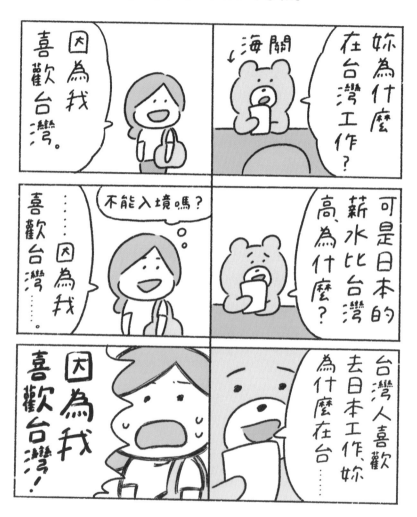

日本旅行①

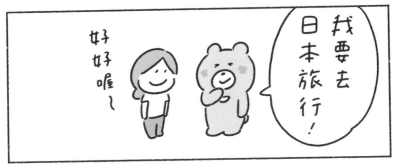

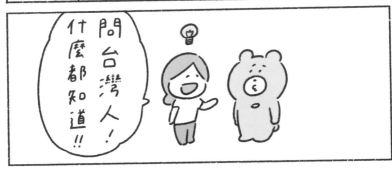

日本旅行②

誤會

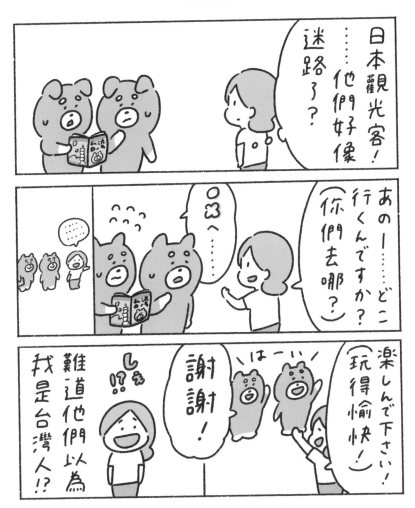

中文書

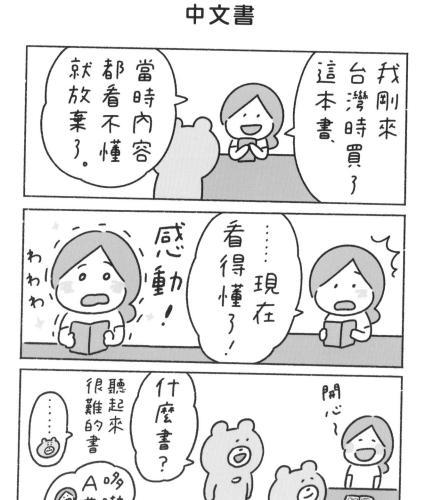

名字

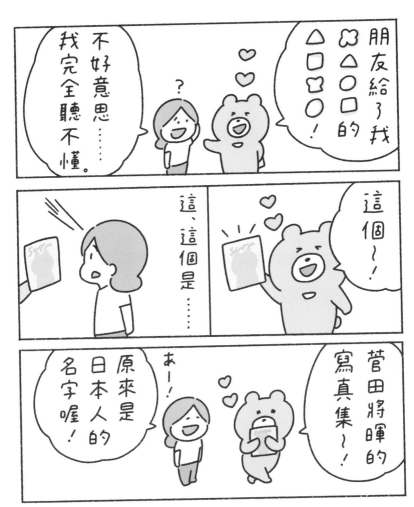

卡哇伊

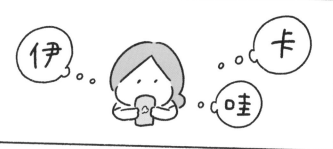

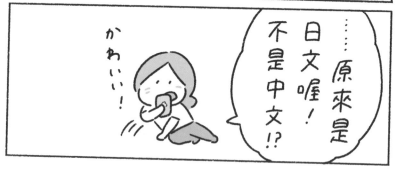

屁啦

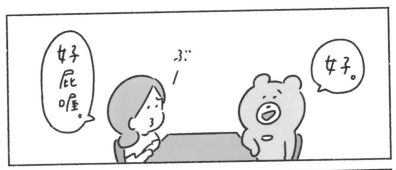

藍白拖

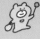

鬼島

在台灣心動的一瞬

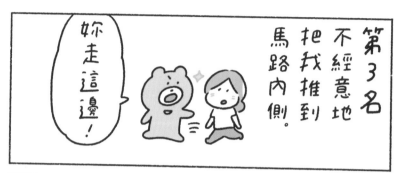

很嚴肅的日本人

會講中文吧？
我不知道妳
我們認識時
在美容院

嗯

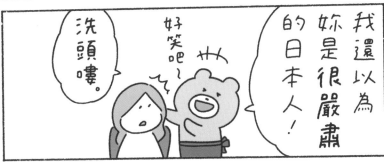

洗頭嘍。

好笑吧～

的日本人！
妳是很嚴肅
我還以為

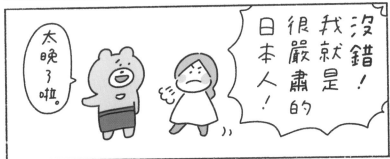

太晚了啦。

日本人！
很嚴肅的
我就是
沒錯！

工作

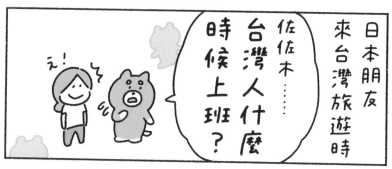

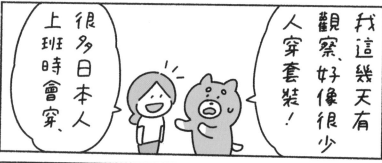

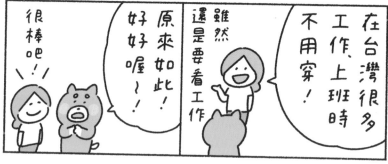

佐佐木的週末

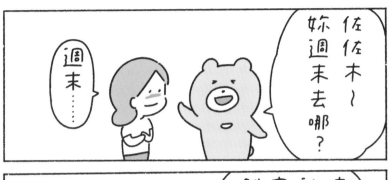

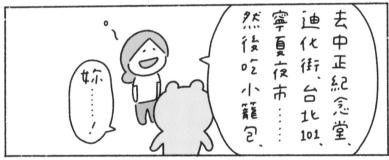

臭豆腐

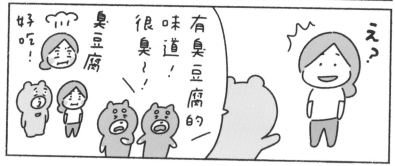

觀光客

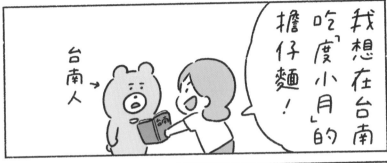

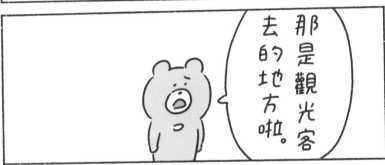

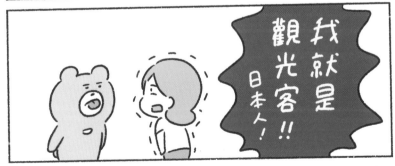

印象

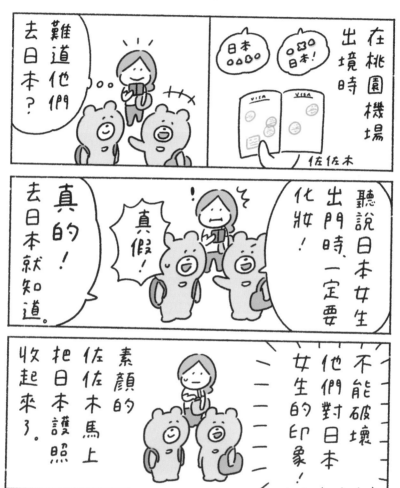

東京

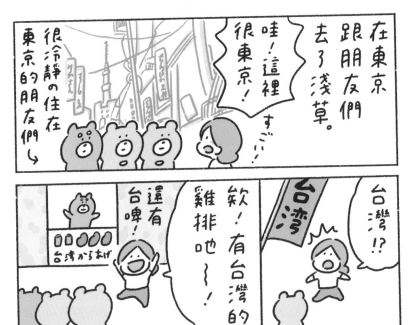

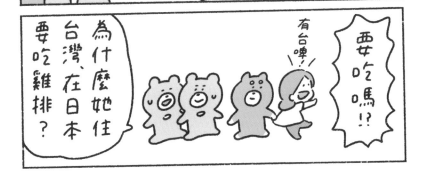

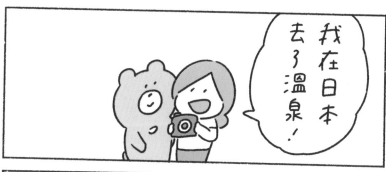

我也是

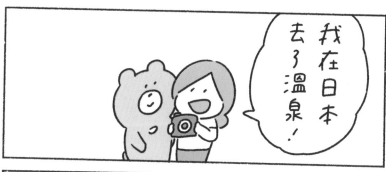

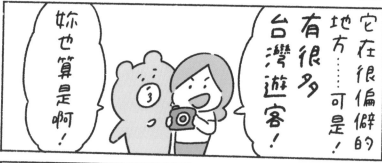

假裝

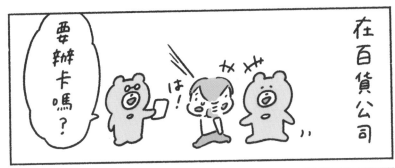

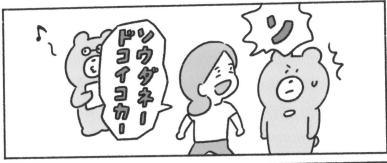

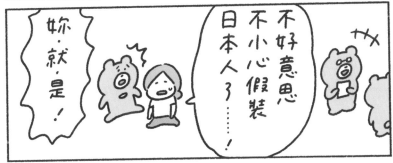

我在哪？

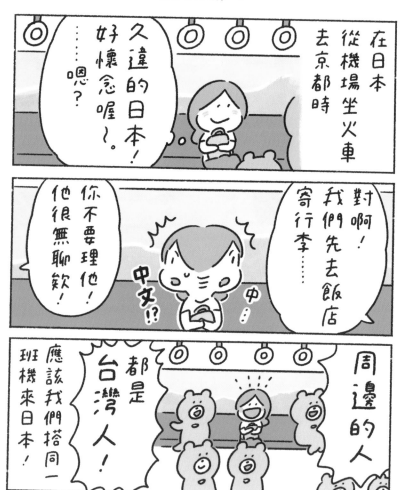

我的日文很棒

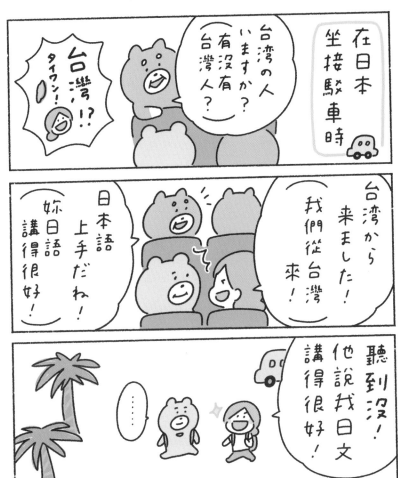

阿里嘎多

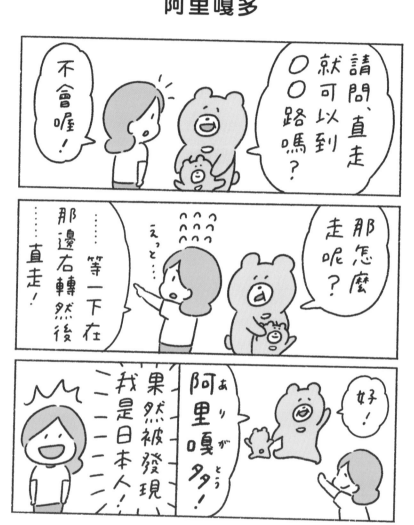

我所認識的佐佐木 ①
From：讓我認識紙包雞美味的前室友

我永遠記得，初次見面時我得了重感冒，那天晚上她從窗簾縫隙輕輕遞了喉糖給我。

後來一起住的日子裡，我經常在桌上收到她留下的對話小紙條，有次半夜下班回到家，桌上放著一碗爆米花，紙條寫著：「辛苦了！」搭配一如往常的插圖，當下真的不禁笑出來，太好玩了，雖然有點怪。

每天看佐佐木畫著畫著，便覺得她真的自帶光芒，不是刺眼的那種，而是柔和地溫暖著身邊的人。

我覺得佐佐木是個聽得見自己內心聲音的人，懂得生活、照顧自己，同時又會用獨特的方式（？）照顧朋友。

和她在一起總是自在又開心，隨時能品味到日常趣味的她，讓我也試著打開五感，和她一起感受每個當下，有趣的日子就是這樣來的吧！

——紙包雞好朋友

都給妳！

好想哭……
我一直覺得我人不好，我的朋友們一定會覺得我不好相處。
謝謝妳肯定這麼不完美的我。
我永遠不會忘記我們一起在台北生活的時光。
多虧了妳我天天過得非常幸福。
下次妳感冒的時候請跟我說，我會再給妳 100 個喉糖！

2
佐佐木
說什麼？

愛上中文的佐佐木，
哩咧供蝦毀⋯⋯

我還是大學生的時候，
第一次接觸到中文。
當時的我，其實沒有明確的目標。

←

那我也上！

中文！

我下個學期會上中文課！

即使如此，雖然我沒有學到什麼。

但印象很深刻，

老師對我說：

「佐佐木，妳的發音很不錯！」

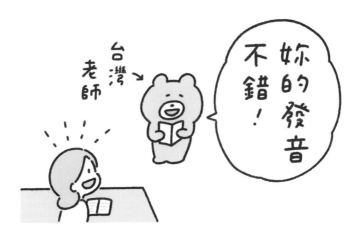

我相信老師說的話，
開始決定認真學中文，輕輕鬆鬆決定了！

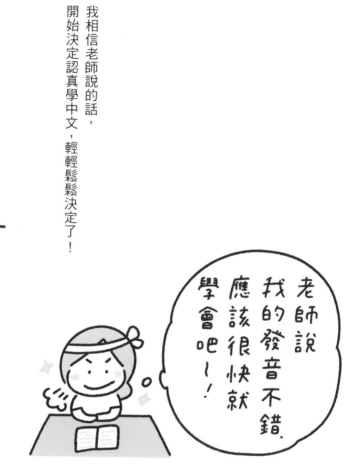

結果——
發音實在太難了！

老師……？

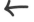

Hi!

想到我剛到台灣時中文還不夠好，
每天都用英文跟外國同學們溝通。

上課時，
我一天大概念了八個小時的書。
一年後，
我的中文能力已經能夠
在台灣找工作的程度了。

←

妳很厲害！

現在的我

過去的我

我也這麼覺得！

至今透過工作與粉絲專頁的留言學中文。

但我佐佐木的中文會不會進步呢？

讓我們繼續看下去

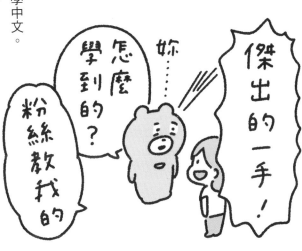

迴力鏢

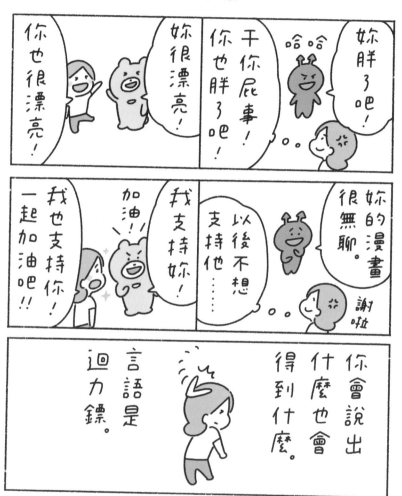

味道

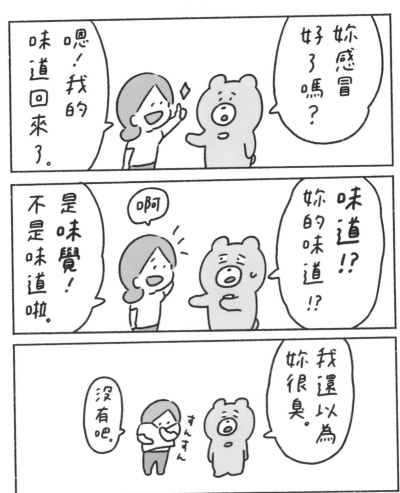

吃藥

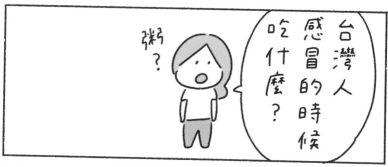

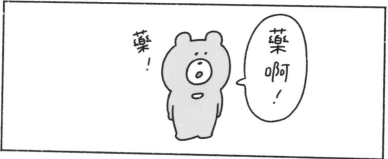

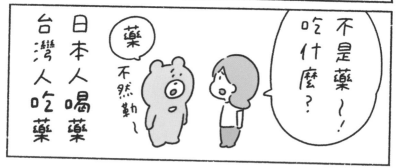

聽不懂不等於台語

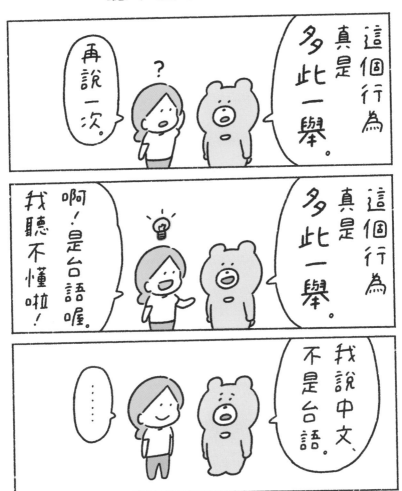

節日？

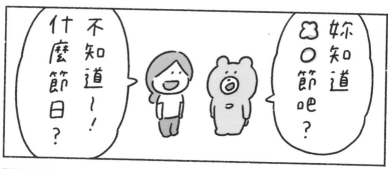

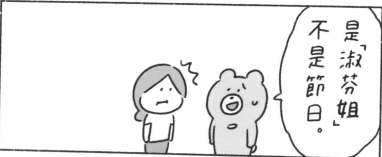

半個半個

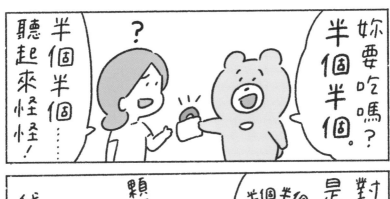

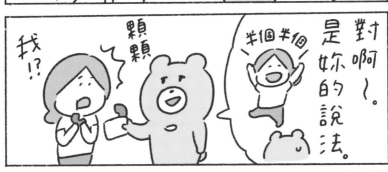

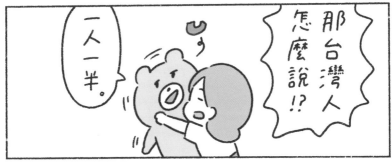

新聞

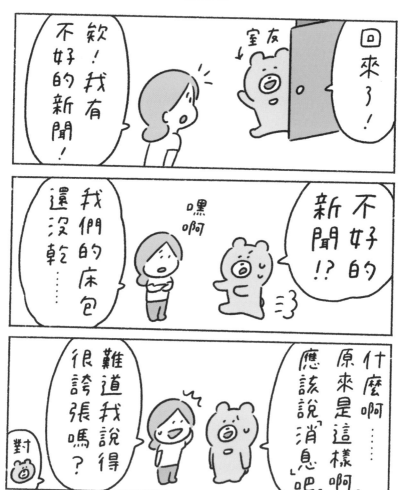

去花生吧

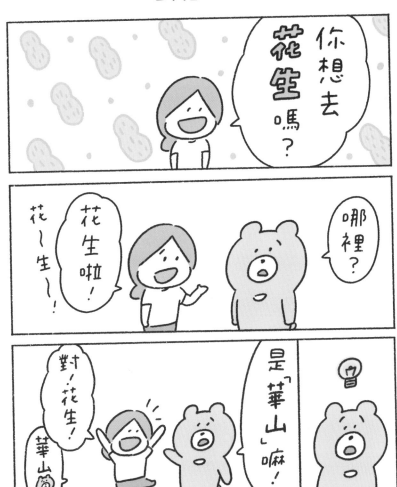

漢字

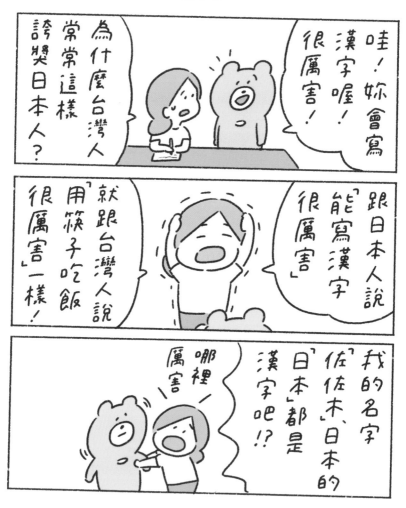

聽錯①

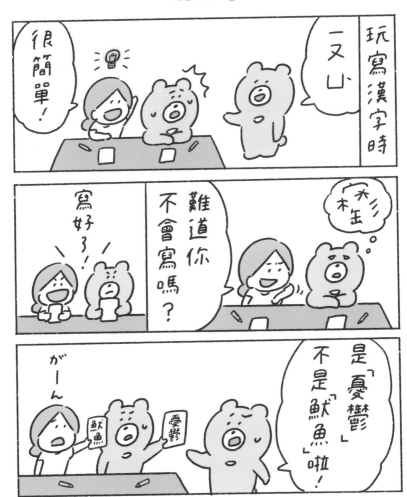

聽錯②

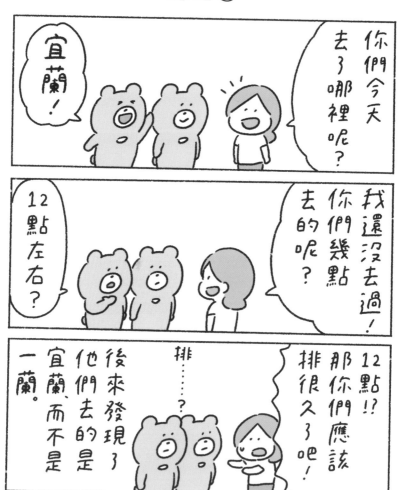

聽錯③

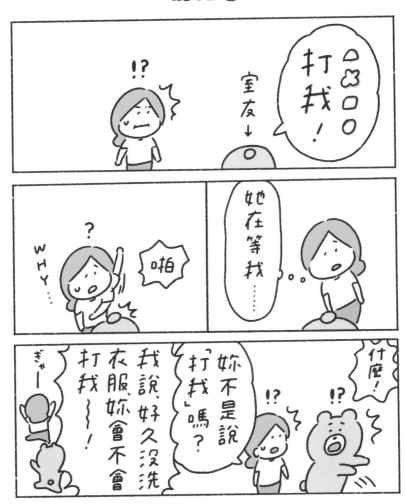

幻之炸雞

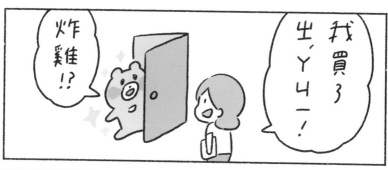

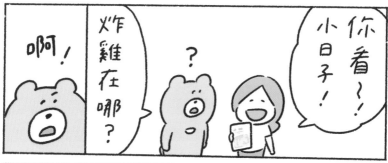

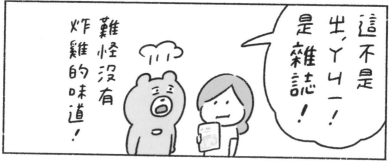

下課

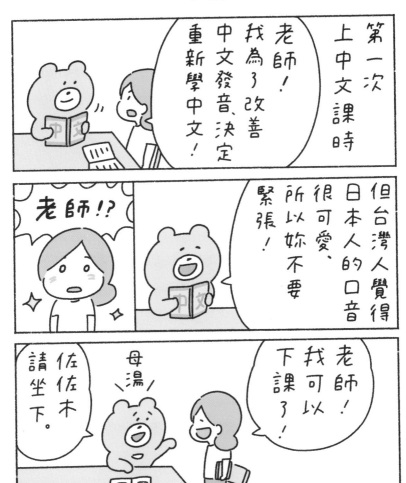

注音

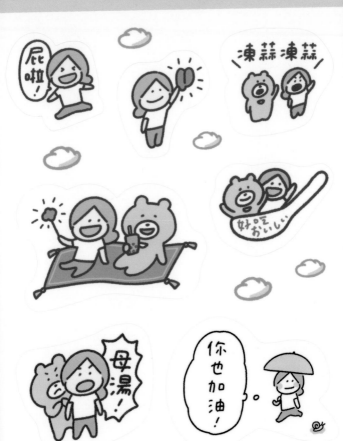

章魚腳

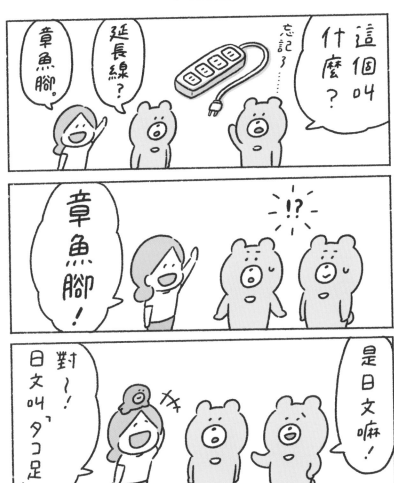

說錯

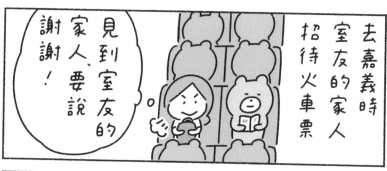

在工作學到的東西

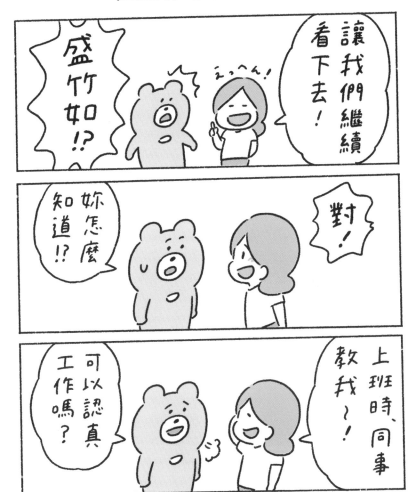

喝酒①

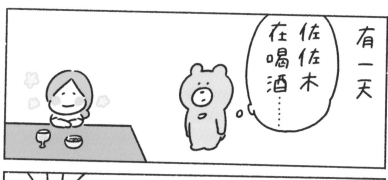

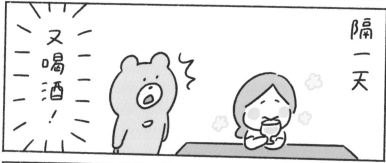

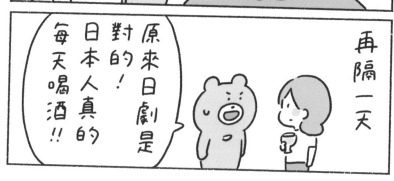

喝酒②

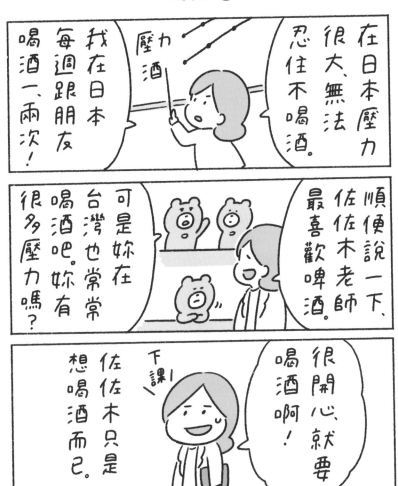

喝酒③

靠朋友

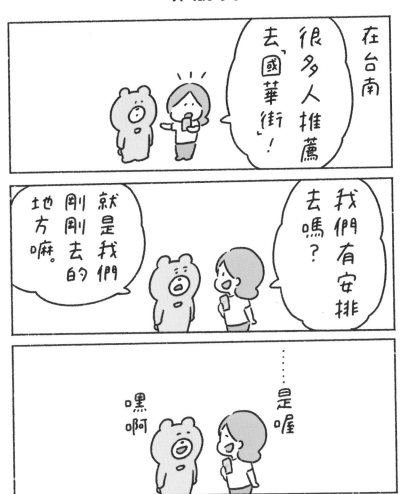

走路

我所認識的佐佐木 ②
From：教我「讓我們繼續看下去」的同事（朋友）

如果要我分享佐佐木是個什麼樣的人，
我可以非常肯定的說，她和她漫畫中的那位佐佐木一樣，
是個可愛、天然、有想法，而且真的很愛吃八方雲集的人。

在工作上的佐佐木，是個相當可靠的同事。
遇到各種問題她都會伸出援手，
休息時間也會一起喝杯咖啡，偶爾幫她想一些新的漫畫哏。

很喜歡能看到從她的角度看到的台灣日常點點滴滴，
身為一位台灣人，也非常榮幸她能這麼喜歡台灣（跟八方雲集）。

——佐佐木的同事（朋友）

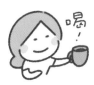

我看妳的文章才發現妳以為我是天然呲。我哪有天然啊。
哈哈。
跟妳一起喝咖啡（雖然是線上活動 XD）的時間那是上班時
最療癒的時間。
我很喜歡跟妳用中文 & 日文來聊天。
覺得用兩個語言聊天的我們很厲害（請讓我老王賣瓜），
也自由自在。
謝謝妳教我很多不重要但又重要的台灣人才知道的哏！
這些哏讓我更接近台灣人。

我所認識的佐佐木 ③
From：我最愛的中文老師

算算時間，我應該是佐佐木認識最久的台灣人之一吧！

從她的中文老師，慢慢變成好朋友和粉絲，所以今天我要從不同的角度來說說我眼中的佐佐木。

以中文老師的角度，佐佐木是我們最喜歡的類型的學生了！總是懷抱著開放的態度跟不同國家的朋友交流，語言能力也在無形之中提升許多。看著她從初級班的中文學生，一路進步，甚至在台灣工作、用中文創作，身為佐佐木的老師，真是替她感到驕傲！

以喜愛日本文化的台灣人角度來看，佐佐木不但有日本人的貼心細膩，在「台灣化」了以後，還多了一種台式的豪爽幽默，這點從她的創作中更能感受出兩種個性的巧妙融合。

最後是以粉絲的角度，我真是太喜歡她創作中的角色設定了！雖然不認識真實的人物，但彷彿能從他們的個性和表情推敲出現實世界的他們。佐佐木果然具有創作者與眾不同的觀察力啊！

不管以哪個角度來看，都有佐佐木認真生活、認真創作的紀錄，所以她的
新書一定要無條件支持！

——陳老師

謝謝老師一直支持我（QQ）因為妳是我的中文老師，
所以我才能認真學習。
我當時每天念了 8 個小時耶！
雖然老師給我們的功課不少，每週還要報告一次，
覺得很痛苦，但一邊覺得學中文很好玩。
謝謝妳讓我喜歡中文！中文讓我的世界更寬廣！

3

佐佐木
吃什麼？

真正來到台灣旅行的「理想與現實」

從英國留學回來後，
二〇一一年三月十一日
日本東北發生了大地震。
當時的我在東京過得很不安，
電視裡都是很難過的新聞。
全世界都在為日本加油，特別是台灣。
很多朋友跟我說為什麼日本人到現在
都還在感謝台灣啊……
我想，台灣人不知道
那時候日本人不知道未來會如何的日本人，
心裡接收到很多鼓勵。

台灣！
我想去台灣跟朋友們說謝謝！
那時候日本開始「瘋台灣了」
（我也是其中之一。）

我第一次去亞洲旅遊，
我會講英文，
應該沒有問題吧。

快到台灣桃園國際機場時，
從飛機上看到很多煙火……

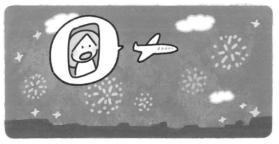

＼台灣很像迪士尼／

難道我在台灣會有好事發生？

因為看到煙火，

讓我心裡很開心。

難道台灣在歡迎我嗎!?（不）

（幾年後，才發現其實那是中秋節的煙火。）

原來……

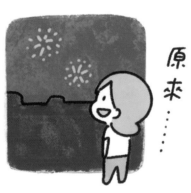

終於到了台灣。

但——

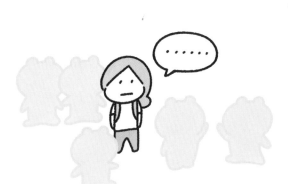

原本我以為
中文是漢字，
應該大概看得懂。

這裡是美國嗎？
為什麼東西都很大？

←

因為不知道要去哪裡吃早餐，所以決定問青年旅館的員工。

他帶我去吃台式早餐。
但這家早餐店太「在地」了，
我完全不知道要怎麼點餐，
怎麼結帳……

然後他就離開了，
並祝我玩得愉快。

我確認他走遠了，
才悄悄離開。

如果有時光機的話，
我想回去告訴當時的我。

嘿，佐佐木，
這家的鍋貼很好吃喔，
如果要吃火鍋的話，可以選這一家；
另外夜市一定不可以錯過，
還要喝木瓜牛奶，西瓜汁也很好喝，
還有還有還有……

真的是我嗎？

香蕉

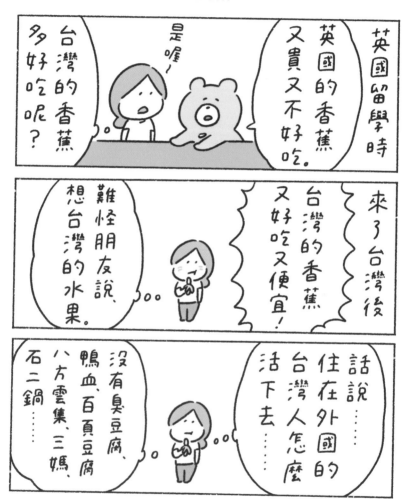

美食的天堂

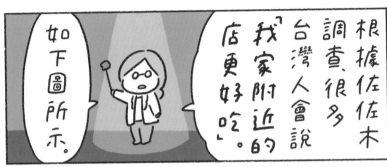

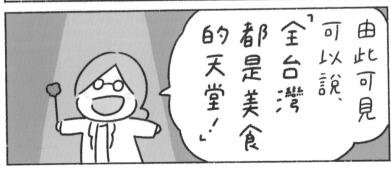

鹽酥雞①

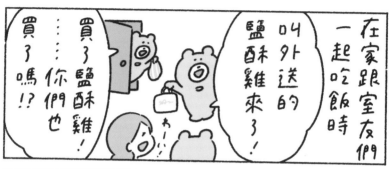

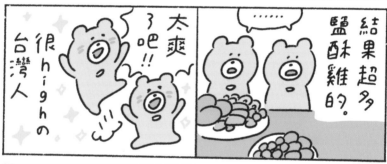

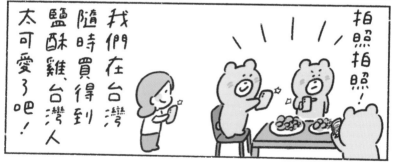

鹽酥雞②

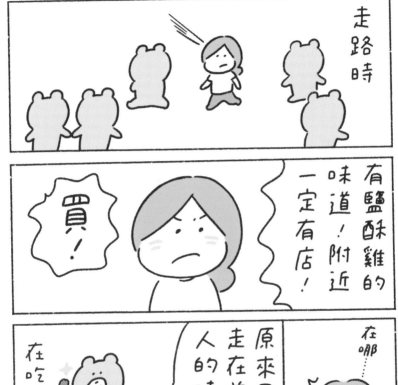

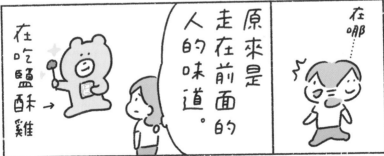

黑皮

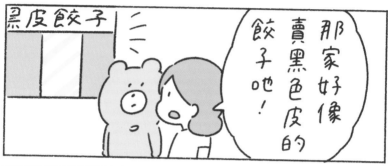

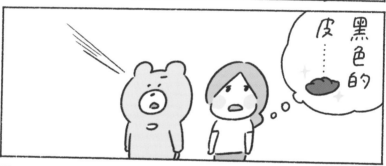

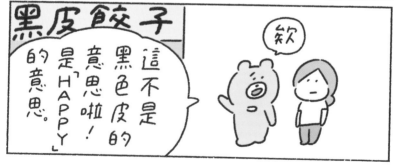

賞花不如吃湯圓

最近在台北
桂花飄香
花香處處
縈繞。

很香～。

轉！
轉！

……想吃
通化夜市の
桂花湯圓！

吃貨

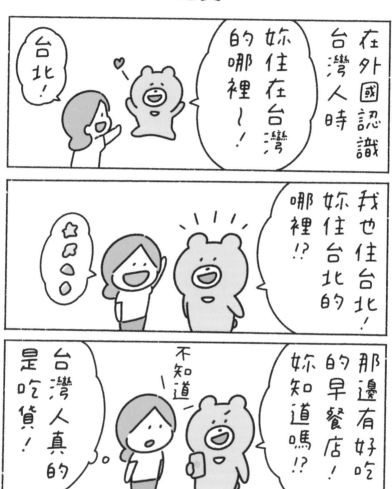

幸福在台灣

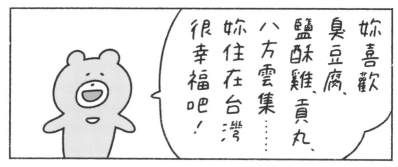

線上烤肉

劈腿

空心菜

巧克力口味の茶

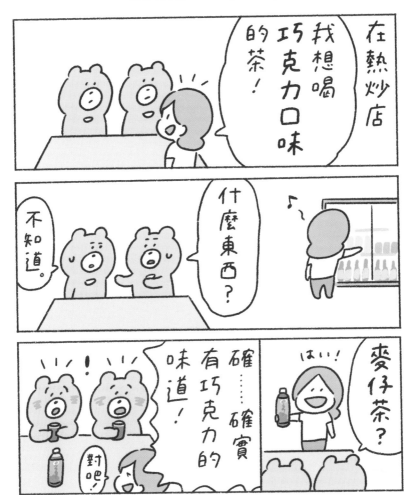

記者會

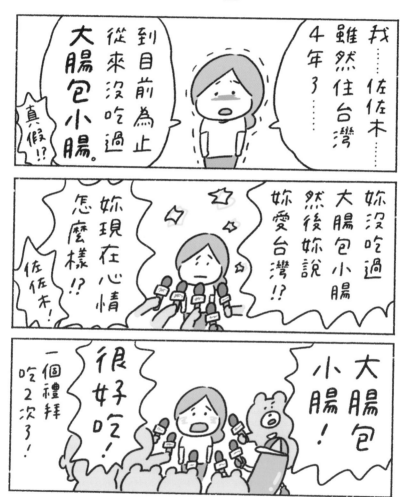

真的好吃嗎？

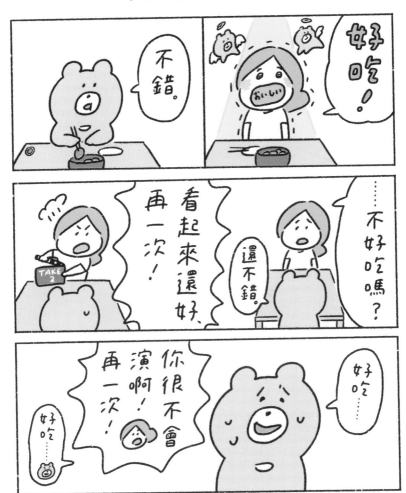

阿里山

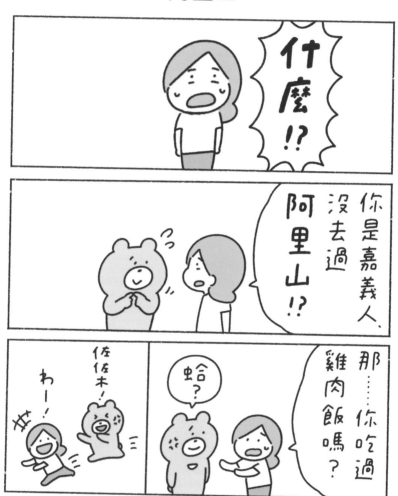

醫生的建議

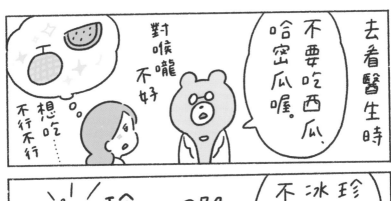

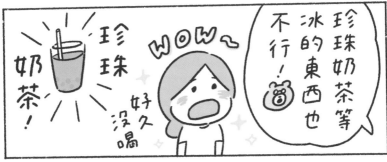

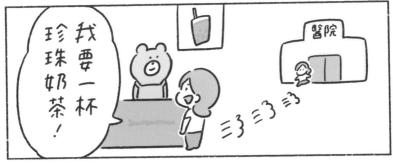

掛號

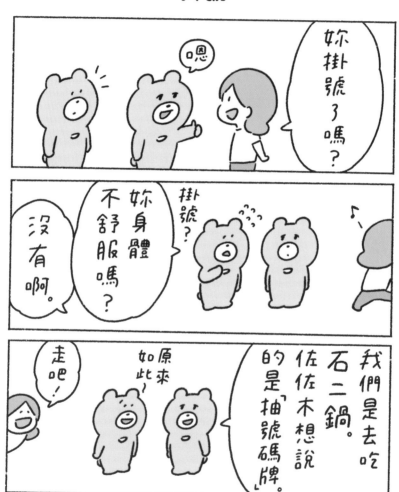

尊重

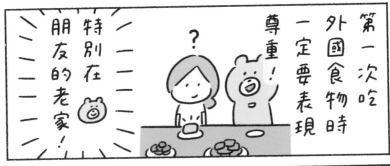

第一次吃外國食物時一定要表現尊重！

？

特別在朋友的老家！

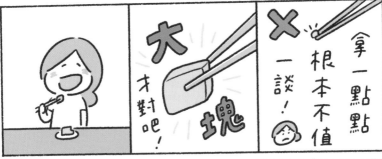

拿一點點根本不值一談！

×

大塊才對吧！

佐佐木吃了大塊豆腐乳！

好好吃！

外星人

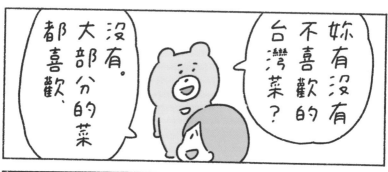

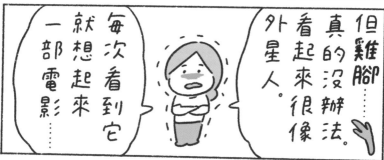

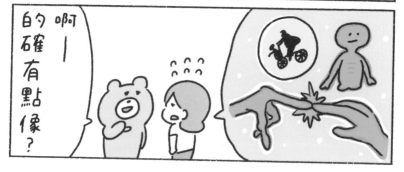

日台友好

鄰居

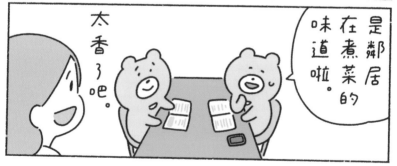

吵架

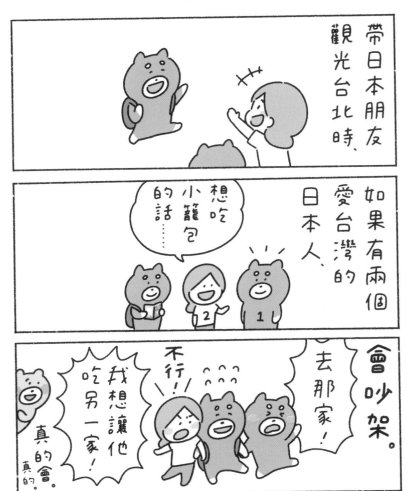

佐佐木的祕密

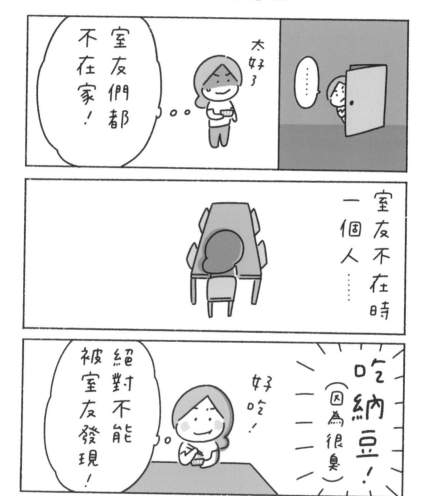

我所認識的佐佐木④
From：超愛台灣的委內瑞拉朋友

第一次遇到佐佐木小姐是在中文學校認識她的，一看到她就很清楚看出她來自日本，也以為她的年紀跟我一樣，不過，後來才發現她其實比我大幾歲，希望未來我到佐佐木的年紀時，也可以看起來那麼年輕。

跟佐佐木學中文其實滿有意思的，記得第一次聊天，她跟我講日文的第一句話，「Urusai」，我完全不知道那句話是什麼意思，佐佐木跟我講是「可愛」的意思，我也一直相信。結果，過了幾個月後才發現原來她一直在騙我！那個字的意思是「不要講話／麻煩／吵鬧」，我發現佐佐木跟我講話那麼不客氣，就開始喜歡她了！從那時候起我們就變成比較熟的朋友。

跟佐佐木學中文半年後，我到台大高等華語學校繼續學習中文。同時佐佐木留在語言中心學習中文。在台大畢業後我到淡江大學學習國企，佐佐木開始在台灣工作，所以有一段時間我們很少見面。有一天（二〇二〇年左右）在忠孝復興站遇到佐佐木，好像看到了一個很久之前的好朋友。

後來因為工作和個人發展的關係，決定搬回美國佛州。我很想念和佐佐木去臺虎的酒吧喝幾杯，也吃好多玉米片，想念跟佐佐木聊到很多人生的故事，也想念跟佐佐木笑到臉部會痛！

無論如何，我很感激有機會認識那麼完美的一個人，希望很快有機會再次跟佐佐木見面。

—委內瑞拉朋友

你是我遇到過最快樂，最瘋狂的朋友。
我很感謝過去的我們決定來台灣。
好開心能夠認識你，也很開心那一天在路上遇到你。
不管你在哪，我希望你每天過得快樂！好期待再見你！！

4

佐佐木
的感覺

在台灣旅行之後，
好像更愛台灣了……

我到台中見朋友。

我請在地的朋友
帶我去他們推薦的地方。
「佐佐木，這裡是中友百貨。」

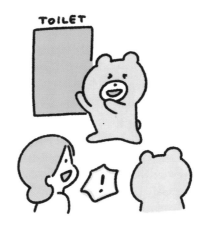

我們去了中友百貨
每一層樓的「廁所」！
朋友說這裡的廁所
每一間都設計不一樣。

雖然也是滿好玩的，
但參觀廁所……
感覺很奇妙。

我們開始逛街時，
店員問我是不是日本人？
店員竊竊私語，
讓我以為她們可能不喜歡日本……
但是，正好相反，

原來她們是想跟我說日文。

原來不是被討厭啊！
當時的我，
不知道很多台灣人喜歡日本人。

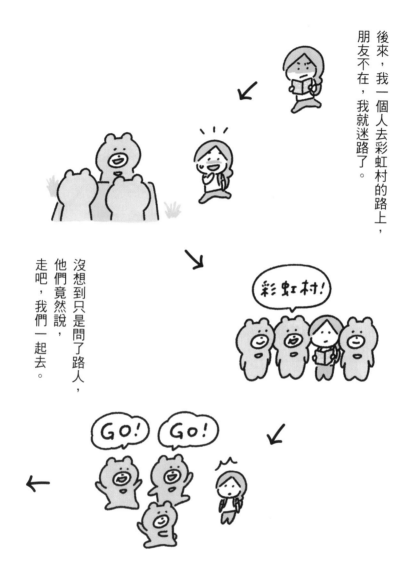

後來，我一個人去彩虹村的路上，
朋友不在，我就迷路了。

沒想到只是問了路人，
他們竟然說，
走吧，我們一起去。

陌生人就這樣帶我去彩虹村。
雖然語言不通，還請我吃冰棒。

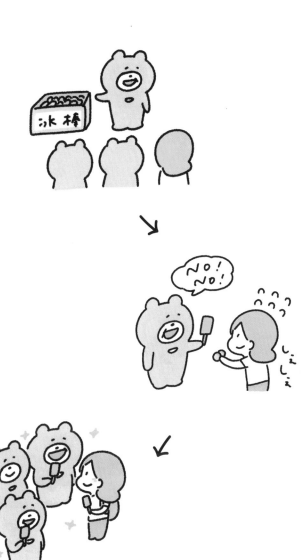

回市中心坐車時，
想跟在座位旁的人聊天，
我翻著旅遊書後面的中文例句，
想跟她多聊聊天。

我說了——

沒想到她給了我
用塑膠袋裝的紅茶。

我第一次看到裝在塑膠袋的飲料，
喝著紅茶，
心裡想，
怎麼台灣人那麼好……

我更喜歡了①

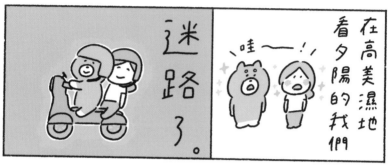

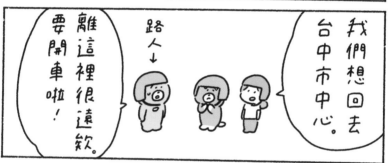

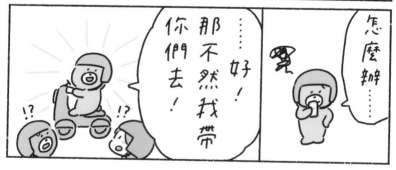

我更喜歡了②

歐……他看起來很累……怎麼幫我們。

嗯。他剛剛在等紅綠燈時打瞌睡了。

……

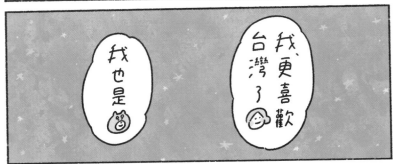

我、更喜歡台灣了

我也是

佐佐木阿嬤

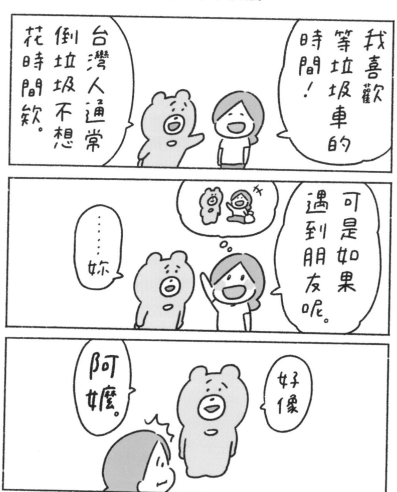

西瓜與南瓜

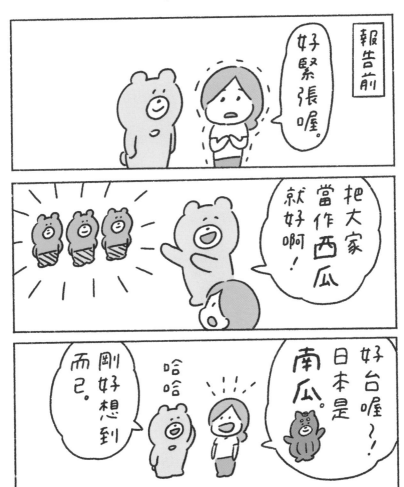

鄰居

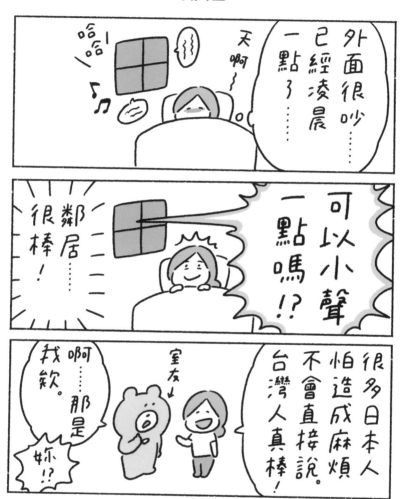

毛手毛腳

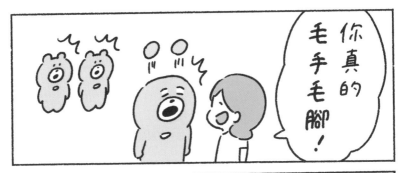

※ 吵吵鬧鬧。

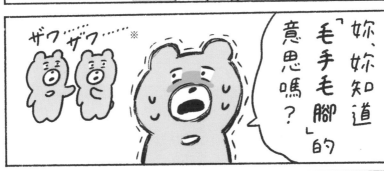

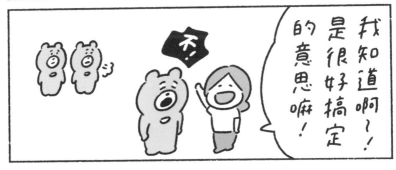

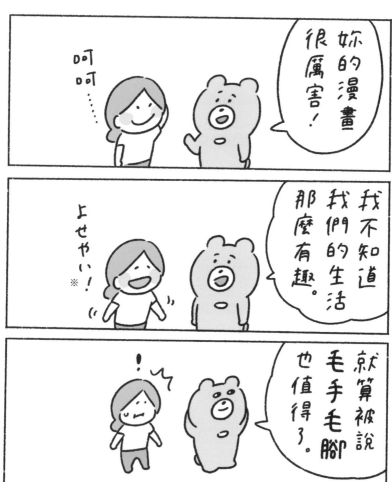

被害者

※ 別說了，別這樣。

習慣

沒有哏時

考慮一下

什麼都知道

台灣化

口罩

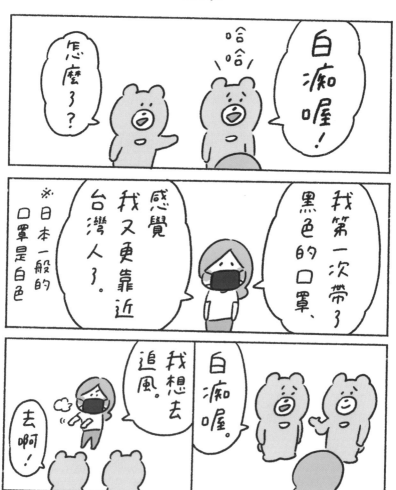

台灣之星

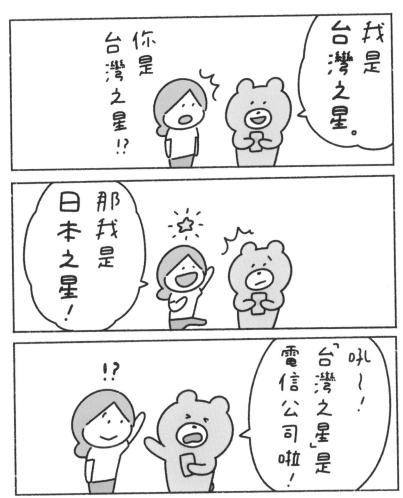

回家的感覺？

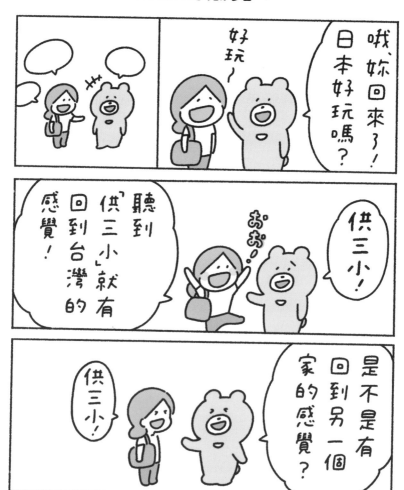

喜歡？不喜歡？

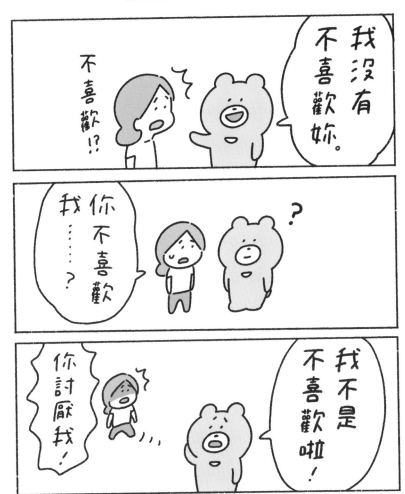

台灣很冷

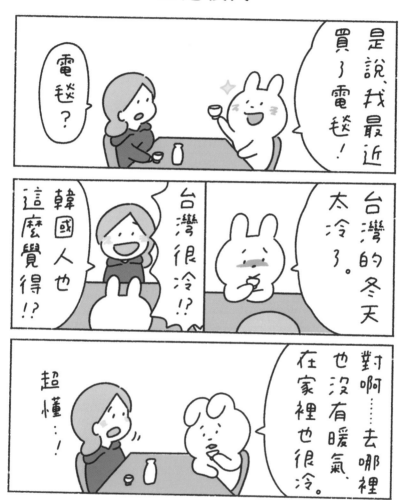

冒險

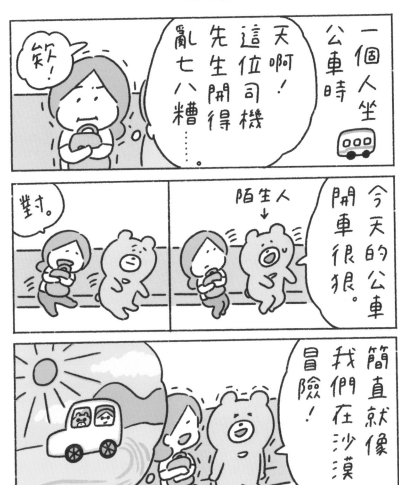

楊桃樹

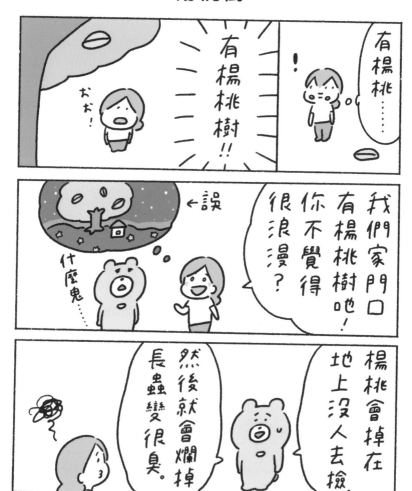

伴手禮

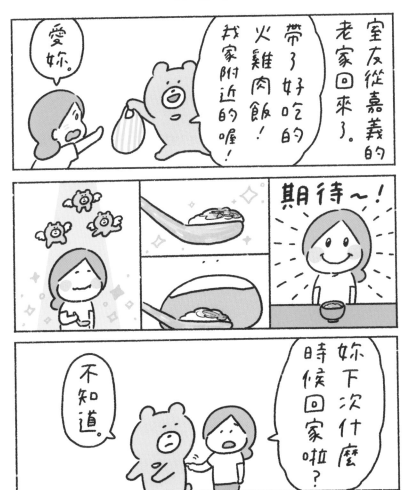

為什麼

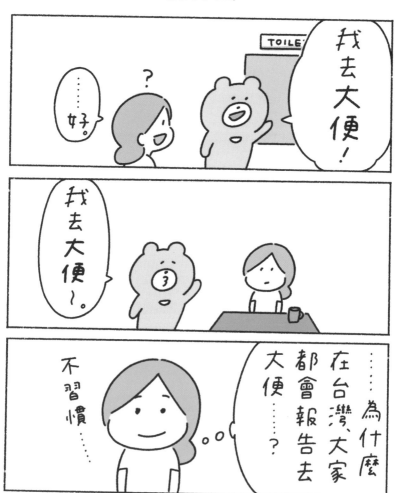

供品

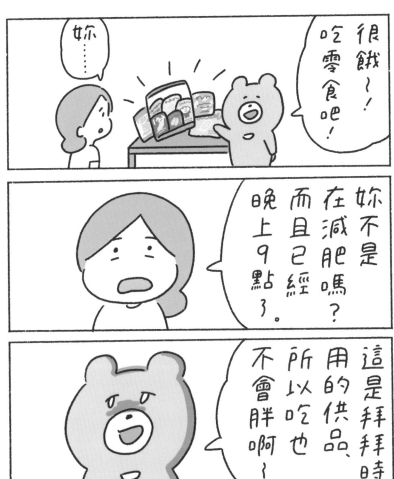

啪！

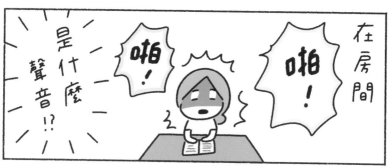

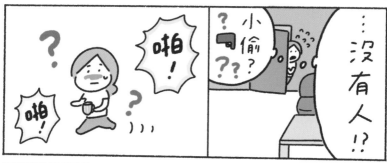

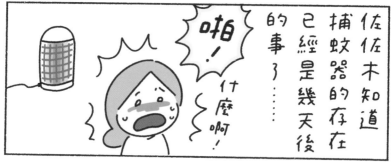

我所認識的佐佐木 ⑤
From：人太好到讓我覺得好可怕的
第一個台灣朋友

跟佐佐木是在 Canterbury 認識的，我們是同班同學。

第一印象是，哇好漂亮的日本女生，而且英文也太好了吧！

漸漸熟了之後，才覺得佐佐木其實沒有外表高冷，是個很有想法，很敢表達意見，而且清楚知道自己目標在哪裡的女生。我們的緣分從英國開始，一直延續到日本。

後來我也去了東京念書，落地後，所有的大大小小事，佐佐木全部都把我照顧得好好的。

開學前帶我去看學校，陪我走去辦入籍的市役所。跟她抱怨租屋處好冷，冷到受不了，佐佐木便買了電熱毯給我（淚）。佐佐木爸媽還帶我去佐原玩。一切的一切，都讓我覺得，有佐佐木真好！當佐佐木跟我說她想到台灣發展的時候，真的好開心，一方面非常感謝她如此喜歡台灣，一方面也覺得她好勇敢！佐佐木就是一個，永遠讓人驚艷，一直在進步，朝著最好的自己的方向前進的女生。雖然已經告白過很多次了，但我還是想要再告白一次：佐佐木，我以妳為傲！！！

——第一個台灣朋友

漂亮，英文很好的佐佐木？是我嗎？ XD
如果妳覺得我對妳好，那是因為妳對我好。
謝謝妳讓我喜歡台灣！也謝謝帶我去中友百貨公司的廁所！

番外篇

第一次來台灣，就有人問我，
妳的夢想是什麼？

我一直有這樣的懷疑。
難道都是有其他目的嗎？
台灣人對你好
認識的台灣人很奇怪。
我以為只有我在英國

結果，
我在台北101，
遇到讓我永遠難忘的事。

當我在觀景台時，
看見傳說中的魔幻時刻，
心裡正在讚嘆「台灣好美」……
突然，
當時一個員工來跟我打招呼。

我們聊了一下後，
他竟然問我：
「妳的夢想是什麼？」

What is your dream?

我的夢想——
我想成為有名的插畫家。

他很熱情跟我說：
「妳的夢想會成真！」

我不知道為什麼一個陌生人會對我這樣說？

一直到現在我的心裡都認為那個人是老天爺派來告訴我，

我在台灣可以過得很開心。

就像在台灣上空被煙火歡迎一樣，

不管是誤會也好，是錯覺也好，

我，佐佐木展開在台灣的生活，

好心情、壞心情，都可以發現彩虹就在我們身邊。

蝸牛

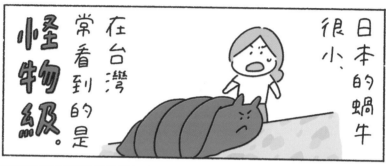

日本的蝸牛很小、

在台灣常看到的是怪物級。

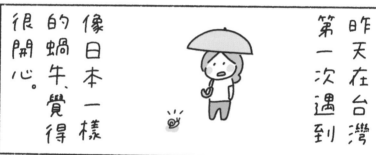

昨天在台灣第一次遇到

像日本一樣的蝸牛、覺得很開心。

你也加油！

過去

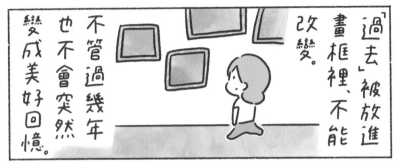

「過去」被放進畫框裡、不能改變。

不管過幾年也不會突然變成美好回憶。

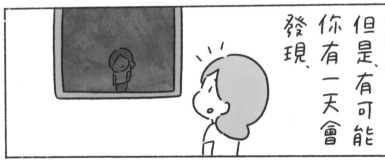

但是、有可能你有一天會發現、

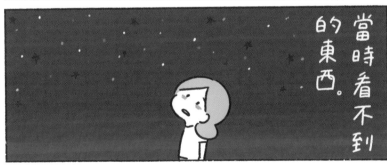

當時看不到的東西。

世界末日

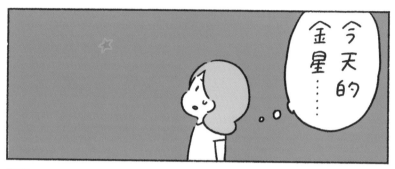

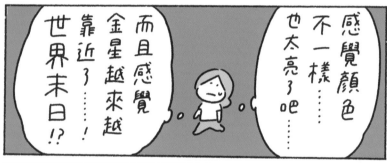

溫柔

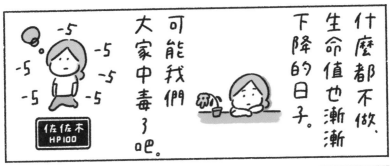

什麼都不做、生命值也漸漸下降的日子。

可能我們大家中毒了吧。

沒有幹勁的一天。

自己就跟電影裡的悲劇主角一樣的那一天。

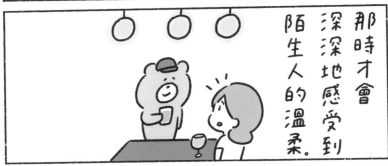

那時才會深深地感受到陌生人的溫柔。

好事

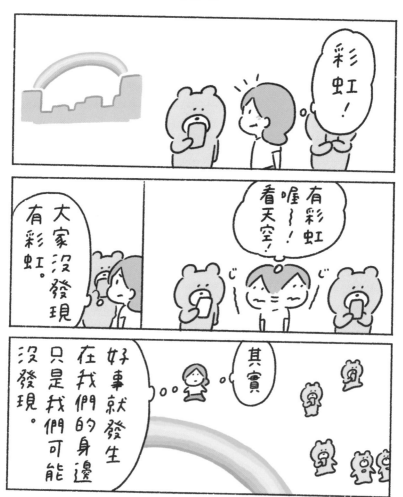

最後

在演唱會常常聽到

謝謝大家實現我的夢想！多虧有了大家我才能站在這個舞台上！

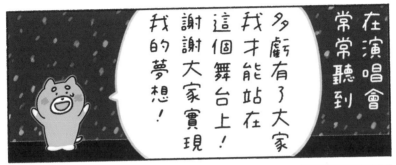

我現在能理解他們的感覺。

超懂！

原來只有朋友關注的「佐佐木news」現在很多人追蹤，還要出書了。

奇跡……！？

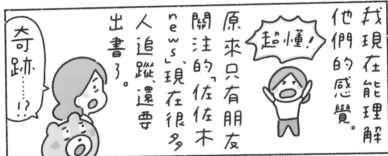

誰能想像我能出書呢？（可能只有台北101的命運之神？）

我想真心地跟大家說。

謝謝你們讓我實現夢想！

今後佐佐木會加倍努力將大家帶給我的歡樂播出去！

Q & A

| 佐佐木 news 快問快答 |

★ 佐佐木第一次嘗試快問快答。
　如果回答的中文有的很奇怪,還請讀者多多包涵。

★ 挑選的題目是根據佐佐木粉絲專頁,粉絲對佐佐木最好
　奇的題目來回答,如果還有讀者想更進一步了解佐佐木,
　請掃描以下 QR Code,留言給佐佐木。
　よろしくお願いします!

佐佐木 news 粉專

 呃……為什麼我會在這？

 讓我介紹一下，
這位是被我叫毛手毛腳的朋友。

 請介紹一下妳自己？

 我是佐佐木。住台灣 7 年的日本人。
喜歡八方雲集。
通常在臉書 po 漫畫。

 這是妳在台灣出版的第一本書？

 對，從好久以前就開始計畫，
已經過了——嗯，三年嗎？

 那我們開始 Q & A 吧！
看看讀者問什麼問題。

讀者 Q&A

 ：「妳出生日本？」

 ：「日本東京。」

 ：「佐佐木為什麼來台灣？」

 ：「說來話長，簡單地說，決定來台灣留學的時候，是我想逃避日本的生活，然後那時候剛好我對中文學習有興趣，所以就決定來台灣。」

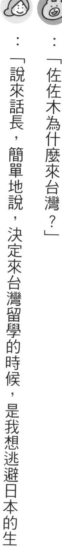 ：「來到台灣，什麼事讓妳印象最深刻呢？」

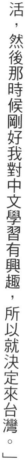 ：「讓我印象最深刻的是台灣人的溫柔。大家願意幫我帶路，還有人請我吃冰棒，還有阿嬤上捷運時，我身邊有五個人左右的乘客同時站起來讓座！」

：「佐佐木除了八方雲集還喜歡什麼台灣食物？」

：「臭豆腐、炒米粉、涼麵、四神湯、海瑞貢丸、度小月的擔仔麵、牛肉湯、

鍋燒意麵……還有台南美食。」

：「對了，這次有很多八方雲集相關問題。妳覺得八方雲集哪個餐點最好吃？」

：「招牌鍋貼五顆，泡菜鍋貼五顆，再一碗酸辣湯。」

：「什麼時候要和八方聯名呢？」

：「八方雲集桑！お願いします。」

：「來問一下漫畫相關的問題。想問作畫方式用什麼工具？」

：「我都用 iPad 來畫畫，用 procreate 來畫。」

：「什麼時候開始喜歡畫畫？」

：「從小喜歡，因為阿公畫油畫，所以受到他的影響了。」

：「頭髮為什麼是藍色的？」

：「我想讓佐佐木看起來像個漫畫人物，所以選了比較特別的顏色。」

：「佐佐木跟動物朋友們這個角色發想是？」

：「每次登場的人都不一樣，每次畫人物太花時間。所以我就決定讓除了我之外的登場人物動物化。」

：「佐佐木最喜歡的三部漫畫是什麼？」

：「《蜂蜜幸運草》《樂與路》《國王排名》。」

 ：「會不會推出 LINE 貼圖？」

 ：「ㄚ勢。我已經說要推出好幾次，但還在準備中。」

 ：「請問佐佐木會不會辦見面會？希望可以出動物系列周邊！」

 ：（一起問兩個問題）「見面會有可能明年有機會？關於周邊商品，我已經有想法，但還沒動手。」

 ：「出門走一走，或放棄。」

：「沒哏的時候都怎麼辦？」

 ：「請問佐佐木最不喜歡台灣的什麼呢?!（很少外國人會說所以好好奇啊）」

：「★↑它，蟑螂。」

：「佐佐木小姐眼中台灣人最不可思議的事？」

：「不可思議⋯⋯吃麵線的時候，為什麼你們不用筷子呢？

都用這個→ （湯匙）」

：「最後還想對讀者說什麼嗎？」

：「真感謝一直支持我的大家！我繼續努力加油～～

これからも応援お願いします！」

這本書是我在台灣生活的見證，也充滿了我和大家的回憶。
每一則漫畫的背後都有屬於它的故事，
現在想起來還是深深地覺得我在台灣的生活是多麼幸福。
感謝我在台灣所遇到的每一個人！

この本は私が台湾で暮らした証で、
みんなと過ごした思い出がつまっています。
漫画一つ一つに思い出があって、
私の台湾生活は本当に幸せなものなんだな、と今改めて思います。
台湾で出会った全ての人に感謝の気持ちを込めて。

zuozuomu.

Titan 148

佐佐木哩咧供蝦毀
佐佐木 news 愛台報導

文字繪圖｜佐佐木

出版者｜大田出版有限公司
台北市一〇四四五中山北路二段二十六巷二號二樓
E-mail｜titan@morningstar.com.tw http://www.titan3.com.tw
編輯部專線｜(02) 2562-1383 傳真：(02) 2581-8761

總編輯｜莊培園
副總編輯｜蔡鳳儀
行銷編輯｜藍婉心
行政編輯｜楊雅涵
校對｜黃薇霓／鄭鈺澐
內頁美術｜陳柔含

初刷｜二〇二二年十一月一日 定價：三八〇元

網路書店｜http://www.morningstar.com.tw（晨星網路書店）
TEL：(04) 23595819 FAX：(04) 23595493
購書Email｜service@morningstar.com.tw
郵政劃撥｜15060393（知己圖書股份有限公司）
印刷｜上好印刷股份有限公司
國際書碼｜978-986-179-767-0 CIP：947.41/111013813

填回函雙重禮
① 立即送購書優惠券
② 抽獎小禮物

國家圖書館出版品預行編目資料

佐佐木哩咧供蝦毀：佐佐木 news 愛台報
導／佐佐木文字・繪圖. ——初版——台
北市：大田，2022.11
面；公分. ——（Titan；148）

ISBN 978-986-179-767-0（平裝）

947.41 111013813